Sedução

Poesias De Uma Vida...

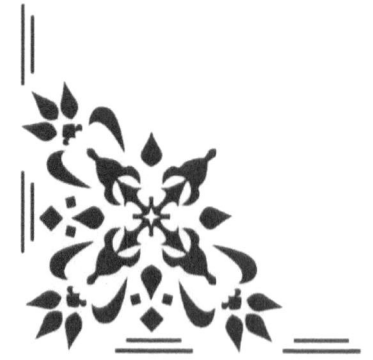

Sedução

Poesias De Uma Vida...

Volume 2

Felício Pantoja

Caçapava – SP
São Paulo

1ª Edição – 2018

Copyright ©2018 - Todos os direitos reservados a:
Felício Pantoja

1ª Edição - dezembro de 2018
ISBN: 9781-7921-12782

Imagens da Capa
Designed by Pixabay
Grátis para uso comercial
Atribuição não requerida

Edição e Criação da Capa
Felício Pantoja

Fotos Miolo
Felício Pantoja

Todos os direitos reservados. Nenhuma parte do conteúdo deste livro poderá ser utilizada ou reproduzida em qualquer meio ou forma, seja ela impressa, digital, áudio ou visual sem a expressa autorização por escrito do Autor.

Ao autor reserva-se o direito de atualizar o conteúdo deste livro e/ou do conteúdo fornecido via internet sem prévio aviso.

Dedicatória

A minha querida esposa e companheira eterna que, com muita paciência tem enfrentado os vagalhões que esta vida nos apresenta, sempre ao meu lado, sem vacilar, nem desistir, mantendo sempre à esperança que nos foi confiada.

Que nosso Elohim – o Eterno Criador possa nos manter nesta estrada até o fim, confirmando assim o que Ele mesmo nos disse:

"Portanto deixará o homem o seu pai e a sua mãe, e apegar-se-á à sua mulher, e serão ambos uma só carne". Gênesis 2:24

Crendo em suas palavras, assim fizemos em nossas alianças confirmando o que pensamos sobre nossa união, naquele belo dia de verão acalorado, na cidade maravilhosa do Rio de Janeiro – Brasil, naquela ilha, pactuamos ...

"Para sempre Guida e Eternamente Felício" em 16-06-2005.

Com muito amor... (Eu +Guida).

Minha Gratidão

A melhor de todas as emoções, tanto para quem retribui, quanto para quem doa é a certeza do respeito e da gratidão. Elos que se fundem e vira uma só peça, denominada universalmente de AMOR ...

Por tudo isso e por muito mais, que não há como retribuir, fica o sentimento e a certeza de que sou amado e por isso sou grato a Àquele que me ama deste antes da minha existência, quando ainda era uma sustância informe.

Minha eterna gratidão e todo respeito devido ao meu Criador. Obrigado meu Pai celestial; - Elohim Excelsior – Tu, o Eterno Yehuah, por seu amor, bondade e graça maravilhosa!

O Autor.

Sumário

Dedicatória ... v
Minha Gratidão ... vii
Sumário .. ix
Prefácio ... xiii
Agradecimentos .. xiii
Introdução ... 3
I .. 5
 Pequena Rosa .. 5
II ... 7
 Coragem de Viver ... 7
III .. 9
 Ida Sem Volta ... 9
IV .. 12
 Palavras, Meras Palavras ... 12
V ... 14
 Faculdade Da Vida ... 14
VI .. 17
 Dinheiro Não É Tudo .. 17
VII ... 19
 Eu Quero Ser ... 19
VIII .. 21
 Devaneios .. 21
IX .. 23
 Desumanidade .. 23
X ... 26
 Coração Ferido .. 26

XI	28
Pensamentos	28
XII	30
Dia Da Mestra	30
XIII	32
Cavando A Terra	32
XIV	35
Amigos Para Sempre	35
XV	38
Água E Terra	38
XVI	40
A Criança E A Esperança	40
XVII	42
Tudo Acaba	42
XVIII	44
Começo Do Fim	44
XIX	46
Sem Respostas	46
XX	48
Somente Dúvidas	48
XXI	50
Sem Dó Nem Piedade	50
XXII	52
Prisioneiro Do Amor	52
XXIII	54
Parceria Confidencial	54
XXIV	56
Desilusão	56
XXV	58

Não é Só Rimas... ... 58
XXVI .. 59
 Minha Terra, Minha Vida. .. 59
XXVII ... 61
 Faz De Conta No Mundo Real. ... 61
XXVIII ... 63
 Sonho Comprometedor. ... 63
XXIX ... 65
 É Difícil Esquecer. .. 65
XXX .. 67
 Drogas... ... 67
XXXI ... 68
 Desabafo. ... 68
XXXII .. 70
 O Que Tu És Menina? ... 70
XXXIII .. 72
 Minha Vida Independe De Mim. .. 72
XXXIV .. 73
 Convencido à Força. ... 73
XXXV ... 75
 Cansado E Desiludido. .. 75
XXXVI .. 77
 Coisas Não Ditas. .. 77
XXXVII ... 79
 Cárcere Do Amor. .. 79
XXXVIII .. 82
 Prazer De Amar Na Vida! .. 82
XXXIX .. 84
 Ciúmes De Mulher. .. 84

XL	86
Vida Controlada	86
XLI	88
Só Crises	88
XLII	90
Sedução	90
Sobre o Autor	92
Biografia	93
Outras Obras	95
De Felicio Pantoja	95

Prefácio

Somos a máquina mais perfeita já construída! Somos o ápice de tudo que de mais belo possa existir em matéria de criação em todas as galáxias. Somos a razão de uma existência inigualável. Somos a finalidade espiritual do Criador, cuja alegria exulta, e sua benevolência exacerba em sua criação, quando nos constituiu almas viventes! Somos o melhor que possa existir dentre todos os que tem fôlego de vida. Somos a razão de uma guerra espiritual a qual não sabemos seu começo ou fim. Somos o troféu que muitos querem ganhar, mas sem permissão, não dá para ser dono de algo que já tem dono! Somos a expressão divina de uma vontade racional de um Ser maior que todos nós, entretanto, de nossa parte, ainda não estamos prontos para entender tamanha beleza e qual a razão do começo de tudo isso! Somos obra das mãos divinas de um "SER" imaculado, poderoso, que só nos deseja o melhor, pois somos comparados à "menina dos seus olhos". Somos a razão de dois mundos distintos "o bem e o mal"! Somos o centro dos diálogos espirituais. Somos o melhor que possa existir! Somos mais do que pensamos ser...

É por estas e tantas outras incontáveis razões e qualidades que nem nós mesmos sabemos o que possuímos. Por isso, este simples poeta, fala de sentimentos impensados, incompreensíveis, para os que ainda não chegaram aos degraus da compreensão divina e do amor eterno que flui do Criador para suas criaturas. Esta é a razão pela qual sentimos e amamos uns aos outros!

Para se entender a criatura, deve-se entender o Criador, de forma tal que, apenas um olhar para o ponto certo, mostra aquilo que ninguém mais ver, a não ser aquele que conhece seu Criador.

Sou forte e frágil ao mesmo tempo, ingrato mais sabedor de que devo tudo a quem me deu vida e me fez o melhor que possa existir... Este alguém somos nós, OS SERES HUMANOS!

Compreender isso é apenas o primeiro passo para tentarmos entender porque amamos uns aos outros... Sendo Ele mesmo a essência do amor, nós, suas criaturas, herdamos esta sua característica divina, quando ele disse:

- "Façamos o homem à nossa imagem e semelhança!"

Desejo lhe uma ótima leitura!

O Autor.

Agradecimentos

Agradecer é uma palavra que revela respeito, educação e reconhecimento.

Como poderia deixar de citar aqui, o quanto devo a todos que me ajudam a viver este sonho de ser um simples poeta. A começar pelo meu "Eterno Criador" – meu Elohim, ao qual, sem ele, jamais teria início toda esta minha história.

Em seguida, a todos os amigos e admiradores que, por um motivo ou outro, me incentivam, quando, com suas verdades, me dizem algo de proveitoso que sempre faz com que eu melhore mais o meu trabalho, reconhecendo que posso fazer ainda melhor.

Mas sem àqueles que, infelizmente é impossível saber o nome de todos, mas que simplesmente aqui os denomino de "Leitores"; estes sim, são na verdade o objetivo final de tanta dedicação. Com horas e mais horas, pensando, criando, escrevendo e reescrevendo páginas e mais páginas, numa eterna insatisfação literária, pois sei que nunca está tão bom quanto deveria estar sabendo que vocês merecem, nada menos que "o melhor" que eu possa dar de mim.

Caros amigos e leitores, a todos vocês meus sinceros afetos e muita gratidão pela confiança dedicada. Agradeço também pelas críticas, que em muito me ajudam a melhorar cada dia!

Meu muito obrigado de coração!

O Autor.

◆◆◆

Felício Pantoja

Introdução

Não poderia começar esta introdução sem citar, em primeiro lugar, os meus mais sinceros agradecimentos a todos vocês, caros leitores, que adquiriram seus exemplares do primeiro volume desta série: - *"Poesias de uma vida - A Outra Parte de Mim... É Você!"*, - que está sendo um sucesso nas cabeceiras das camas de muitos apaixonados, conforme os "feedbacks" que recebo.

Devo entender com isso que o amor está de volta, em alta, como nos velhos tempos e, que realmente existe uma grande lacuna, onde o amor ainda falta brilhar. Brilhar com toda sua intensidade e fulgor. Com toda sua capacidade e muita penetração, no fundo do âmago das almas daqueles amantes apaixonados. Embora, ainda não tenham sidos revelados, nem a si mesmos, nem ao seus "partners", por isso, uma ajuda sempre é bem-vinda!

Se você é um (a) daqueles (as) que se sente constrangido por amar sem ser correspondido, que tal dar um presente inusitado a este seu admirador secreto? Um livro como este seria um bom começo! Quem sabe se não despertarias os sentimentos menos rebuscados dentro desta pessoa que só vive para trabalhar! Que não olha à sua volta e não percebe que alguém o/a admira muito.

Somente um choque de realidade para tirar da inércia tais seres que vivem no mundo materialismo secular, travado, atolado em compromissos, onde a vida passa e sequer percebem que chegou a hora de juntar o útil ao agradável.

Que tal dar uma forcinha neste futuro relacionamento? Poesias são ótimas para isso! O poder das palavras é inevitável!

Nada mais elegante que palavras certas e bem colocadas naqueles momentos em que elas nos fogem da boca. Quer por nervosismo, quer por vergonha ou despreparo. Por isso ler poemas e poesias é uma forma simples de saber o que devemos, ou não dizer aos corações apaixonados, pois eles são sensíveis e entendem muito bem deste assunto, melhor que qualquer um de nós.

Que tal um jantar, uma ópera, um cinema, uma viagem, um passeio no parque da cidade, um chá ao cair da tarde, na praça, ou mesmo um encontro casual. etc...?

Há várias maneiras de se ajudar alguém a encontrar o caminho do "vamos sorrir juntos? " Uma delas é começando aqui, lendo poesias. Mas não se engane, haverá também os momentos tristes. Porém, estes formarão a base para que possas saber até onde o amor de vocês é firme, sólido e resiliente, e se já está preparado para enfrentar as situações incômodas. Entenda, nem só de amor e paixão vive um casal, mas de aprendizados também! E a vida sempre nos ensina outros caminhos a seguir para nos desviarmos de problemas futuros! Viver a dois é praticar a arte de amar a diariamente, esta deve ser uma constância no casal!

Certo de que minha parte estou fazendo, fica aqui um conselho: Torne-se mais amável, menos ranzinza, mais maleável e ame muito, deixando ser amada (o). O que vale nesta vida é amar e viver, pois o amor é eterno e por esta razão, jamais termina, o que acaba, na verdade, é a "vontade" que alguém perde de amar o outro, mas o sentimento do amor, este jamais acabará! Ele se renova, quando a cada dia é regado pelas águas das volúpias da paixão! No amor, nem sempre se ganha, perder também faz parte!

Como digo sempre: - "Espero que goste e divirta, pois, amar nunca sairá da moda, pois até "os loucos também amam! " (Risos).

O Autor.

◆◆◆

Sedução

I

Pequena Rosa

Pequena mulher, compromisso
Neste dia de sol a brilhar
Pensativo te vejo sorrindo
Eu sei que teu mundo é brincar
Revestida de eterna pureza
Minha alegria é para ti trabalhar

Arduamente dia após dia
Não me canso de labutar
O compromisso que tenho contigo
De cuidar e poder te criar
Teu jeitinho de menina dengosa
Nada eu poderei te negar

O amor que tenho por ti
Cada dia aumenta em mim
Deus quisera eu viver muitos dias
Dias felizes que não tenham fim
O prazer de criar minha filha
Rosa linda do meu belo jardim

És primeira em tudo que tenho
Ocupaste um lugar sem igual
Filha querida! Bem-vinda!

Felício Pantoja

A este lar de amor fraternal
Contigo meus dias são belos
És meu doce, és na vida meu sal

Se um dia eu partir deste mundo
Levo as melhores lembranças
Que na vida vivida na Terra
Fui abençoado por Deus em bonança
A mordomia a mim confiada
De cuidar desta bela criança

Sedução

II

Coragem de Viver.

Na vida não existe sorte
O que é a vida sem vida?
A vida sem vida é oca
A vida sem vida é morte
Ouça o que falo da vida
Escute o que sai da minha boca

A vida é a coisa mais linda
Cheia de vida por dentro
Viver com toda intensidade
Aproveitar a cada momento
Mesmo que seja um instante
Valeu a pena o intento

A mim foi dado o prazer
Da vida comigo assistida
Criada no ventre materno
Da minha mãezinha querida
Hoje eu vivo o que quero
Isto sim é que é vida

Temores, pavor e o medo
Não vivem na vida que levo
Tudo isto eu largo de lado

Felício Pantoja

Nada disto comigo carrego
A vida é muito bonita
Viver o amor, não me nego

Viver a vida é assim
Amar e sempre ser amado
Meias vidas se juntam em uma
Isto comigo carrego
Amando a quem merecer
Para quem vive, o amor é eterno

III

Ida Sem Volta.

Tudo que tenho
É uma dor no peito
Que coroe, machuca
E não tem jeito

Procuro me controlar
Mas não depende de mim
Amar assim é viver?
Viver assim é o fim!

Você não sabe o que sinto
Nem passa pela sua cabeça
Se não há recíproca nisto
Então por favor, me esqueça

Minha alma anela por ti
Embora fique no vazio
Você nada sente por mim
Isto me dá calafrio

O amor não avisa quando chega
Não sou culpado de estar assim
Por que me martirizo tanto?
Alguém, explique pra mim!

Felício Pantoja

Um dia isto vai acabar
O tempo tudo apaga
As coisas nascem, crescem e morrem
Isto será nossa mágoa

Bonito! De um lado só
Coisas do coração
Um dia tentarás reverter
Procurarás. Me acharás? Creio que não!

Escrevo na madrugada
Às três horas da manhã
Insônia, cansaço, não durmo
Preciso de um divã

Alguém que me ouça e escute
O que tenho para falar
Falar nem sempre é dizer
É um problema amar

Amor com ida sem volta
Colinas sem vales, sem eco
Teu coração não responde
Cada vez que insisto eu peco

Pecado por insistir
Teu coração já tem dono?
Por favor me diga a verdade

Sedução

Quem sabe aí te abandono

Mesmo que eu sofra com isto
E sinta a falta de alguém
Por favor me diga a verdade
Será que já amastes alguém?

Vou encerrar o que escrevo
Vou fechar meu coração
Amor com ida sem volta
Este caso não tem solução

Obrigado por você existir
Embora não sejas para mim
Ficará no meu peito a lembrança
Isto realmente é o fim!

IV

Palavras, Meras Palavras.

Muitas vezes me pego pensando
No poder que as palavras contêm
Palavras que saem da boca
Mas do coração nada vem
É como uma reza sem fé
Sem compromisso, sem apego a ninguém

O amor já deixou de existir
Havia esta palavra
Você o matou lá no ninho
No teu peito esta coisa se agrava
Tu falas tudo e não sente
Na garganta, a palavra me trava

Palavras, fortes palavras
Os mundos foram criados por ti
Benditas da boca potente
Baseadas em ti eu vivi
Fui crer naquilo que ouvi
Perdido fiquei, hoje vivo isto aqui...

Palavras, fortes palavras
Uma coisa correta aprendi
Não crer em tudo que ouço

Sedução

Por isso mesmo sofri
Deixei me levar por palavras
Malditas, faladas por ti

Teu coração é vazio
O que falas vem só da tua boca
És dura como uma pedra
Isto é coisa de louca!
Morrerás sem sentido na vida
Porque por dentro, és oca!

V

Faculdade Da Vida.

Tanto estudar
Tanto querer
Com faculdade
Nesta idade
Nada saber
Um só espírito
Tanto conflito
Neste teu ser

Tanto jeitinho
Tanto carinho
Tanta afeição
Tanto cuidado
Tendo tomado
Pra dizer não

Delicadeza
Com sutileza
Fala a princesa
Diz o que quer
Mas que não é
Sua certeza

Sedução

Ai que tormento
Fica aí dentro
Pois seu intento
É não magoar
Apesar de o fazendo
Sem se notar

Fica sem jeito
Marcas no peito
Não dá pra tirar
Fica a lembrança
Sai à esperança
Isto é magoar

Corpos sem vida
Fica a ferida
Coisa de louco
Eu tenho um pouco
Isto que sinto, vou te falar
Tanto saber! Tanto estudar!

A vida ensina
Coisas além
Fica à vontade
De saber tudo
Nesta idade
Da faculdade
De vida que tens

Felício Pantoja

**Pra quê tanto zelo
No teu desmantelo
Olha o conflito!
Do teu espírito

Há! Quem me dera!
Há se eu pudera!
Pudesse ensinar
E tu aprendesses
Que a vida é bela
Se pudesses amar

Tanta ciência
Não pode explicar
Tanta paciência
Não dá pra esperar
Tanto amor...
Não posso negar**

◆◆◆

VI

Dinheiro Não É Tudo.

Não se compra com dinheiro
O amor verdadeiro...

Não se compra com dinheiro
O mundo inteiro...

Não se compra com dinheiro
A fidelidade de um parceiro...

Não se compra com dinheiro
Querer sempre ser o primeiro...

Não se compra com dinheiro
A amizade de terceiros...

Não se compra com dinheiro
O sono tranquilo no travesseiro...

Não se compra com dinheiro
A jovialidade eterna de um corpo passageiro...

Não se compra com dinheiro
O dom da arte do oleiro...

Felício Pantoja

**Não se compra com dinheiro
A luz do sol no seu canteiro...**

**Não se compra com dinheiro
A chuva que cai no seu terreiro...**

**Não se compra com dinheiro
A liberdade do espírito de um amigo prisioneiro...**

◆◆◆

VII

Eu Quero Ser...

Eu quero ser...
A luz que te ilumina
O amor que te fascina
A alegria da menina
A arte que predomina

Eu quero ser...
A voz que tu escuta
O vencer na tua luta
A paz que não permuta
A sabedoria mais astuta

Eu quero ser...
A alegria que tu tens
Da vontade que já vem
Que aparece e se mantém
Do prazer de amar alguém

Eu quero ser...
A mão que te afaga
A noite que te traga
O fim da tua mágoa
A sede da tua água

Felício Pantoja

**Eu quero ser...
O rio que te carrega
A flor que tu mais rega
A pessoa que te pega
Que te ama e não te nega**

**Enfim, eu quero ser...querida;
Parte da tua vida!**

VIII

Devaneios.

**Um ato
Cumprido?
De fato
Fingido
Lembrado?
Esquecido
Cuidado?
Perdido**

**Não pára
Avante
Encara
Constante
É raro
O instante
É caro?
O bastante**

**Se paga
Pra ver
Se largar
É perder
Se é, água
É beber**

Felício Pantoja

Se é, mágoa
É sofrer

É chorar
Ou é rir?
É ficar
Ou sair?
É falar
Ou ouvir?
Prometer
É cumprir

É dar
Receber
É tomar
Devolver
É olhar
E não vê
É falar
E nada dizer...

◆◆◆

IX

Desumanidade.

Mesa farta
De miséria
Coração bom
De matar
Alma limpa
De amor
Jeito certo
De errar

Olhos sadios
Pra não ver
Ouvidos surdos
Pra escutar
Caminho certo
Pra não ir
Vontade louca
De voltar

Vida no corpo
Que é morto
Morto-vivo
A vaguear
A forma boa de dizer
Jeito errado

De acertar
Que um dia... Amém!
Sejas feliz
Lá no além

Quem ouve o grito
Que ecoa
Que me perturba
Assim à toa

Fazer o quê
Com essa pessoa ?
Morreu tão cedo
E era tão boa

Passo ao largo
Eu não ligo
Pra esse grito
Em meu ouvido
A vida é tua
Indivíduo
Eu sinto muito
Meu amigo...

Que mundo é este
Que vivemos?
Tantas crianças
Aqui morrendo
Mas eu espero

Sedução

**Que não seja tarde
De fazer o mais rápido
A minha parte**

Coração Ferido.

É muito desejo
É forte a paixão
Aperta-me o peito
Fere-me de um jeito
Não a ter em minhas mãos

É grande a agonia
A espera ansiosa
Nesta cama fria
Que fica vazia
Sem ti, oh! Formosa

Latente aqui dentro
Não pára um segundo
Eu já não aguento
É muito tormento
Viver neste mundo

És musa, és bela
És inspiração
És fonte de vida
Tu és muito querida
És minha paixão

Sedução

Eu sei que não a tenho
Não és para mim
Teu mundo é outro
Embora um pouco
Eu viva assim

Meu coração ferido
Meu amor despedaçado
Meu maior inimigo
É o teu vazio
Estando ao meu lado

A vida nos dá
A vida nos toma
Só vive a chorar
Quem não sabe lutar
Por aquilo que ama

◆◆◆

XI

Pensamentos.

"É preciso muita coragem para se deixar amar com toda a intensidade, pois os fracos jamais amam porque descobrem que são fortes o bastante para não caírem na fraqueza dos fortes amantes"

"Ser fraco, é ser forte o bastante para não reconhecer a sua falta de coragem"

"A felicidade faz sua seleção natural entre os que sabem amar e os que não tem coragem o suficiente para serem amados"

"O amor são gotas que juntas aliviam a sede dos amantes"

"Só pode ser amado aquele que tem amor para dar, pois o amor é como a fotossíntese; tem que existir luz, calor e uma substância a mais que permita esta troca".

"A felicidade é a colheita do amor que você plantou"

"Viva todo o amor de hoje, pois amanhã talvez não tenhas mais tempo para amar."

"O amor jamais acaba, o que realmente acaba é à vontade de amar o outro".

"Onde há amor, jamais haverá o esquecimento"

XII

Dia Da Mestra.

Caminhando na estrada da vida
Eu sei que tenho alegria
Apesar da minha pouca idade
Comemorarei o seu Dia
Amiga; Minha professora!
Alegria! Alegria! Alegria!

Obrigada pelos carinhos
Que são tantos a mim dedicado
És minha mãe no saber
Sempre estais ao meu lado
Te agradeço por me ensinares
Obrigado! Obrigado! Obrigado!

Cada dia que passo contigo
Me preparas para a vida enfrentar
Tia Terezinha, todo dia é teu dia
Vou crescer e sempre me lembrar
Que tive uma grande mestra
Que com livros me soube educar

Deus te guarde e te dê alegrias
Muita força e conhecimento

Sedução

**Coragem e sabedoria
Para viver a cada momento
Pedirei sempre a Ele por ti
Ficarás no meu pensamento**

XIII

Cavando A Terra.

Cavando a terra
Buscando a Vida
Na nossa guerra
Não há fadiga
Só há entrada
Não há saída

Cavando a terra
Em busca de pão
Na nossa guerra
Há decepção
Não há janela
Não há portão

Cavando a terra
Em busca de paz
Na nossa guerra
Não se satisfaz
Não há espaço
Veja os jornais

Cavando a terra
Em busca do amor
Na nossa guerra

Sedução

Somente há dor
Em preto e branco
Não há mais cor

Cavando a terra
Em busca de Deus
Na nossa guerra
Somente há os seus
Não há espaço
Para os meus

Cavando a terra
Só há ferida
Na nossa guerra
Luta vencida
Mata-se o amor
Tira-se a vida

Cavando a terra
Buscando a mim
Na nossa guerra
Não há mas sim
Estamos perdidos
Isto é o fim

Cavando a terra
Vejo e entendo
Na nossa guerra
Eu compreendo

Felício Pantoja

**O resultado
Só sofrimento**

**Cavando a terra
Fico a pensar
Na nossa guerra
Quem vai ganhar
Amor, dividir
Viver ou matar**

**Cavando a terra
Eu encontrei
Que nessa guerra
Eu que ganhei
Pois descobri
Que amei... Amei... e Amei...**

◆◆◆

XIV

Amigos Para Sempre.

Sombras à noite
Pavor e o medo
Guardar segredos
No coração
Órgão bendito
Vive o conflito
De um só mundo
Uma geração

Vive oprimida
Sempre sufocada
Quase na estafa
Stress, solidão
Procura trabalho
Afastar o medo
Do teu segredo
Em minhas mãos

Lutas contigo
Sai do perigo
Sou teu abrigo
Dúvidas que não?
Conte comigo
Sou teu amigo

Felício Pantoja

**Mesmo que sofras
Te dou minha mão**

**Não é problema
Este dilema
Se bem tratado
Tem solução
Não fique triste
Porque existe
Uma saída
No teu coração**

**Olhe para dentro
De dentro para fora
Ver se enxerga
A solução
Está bem clara
Como a neve
Esta que segue
Em tuas mãos**

**Tu és tão linda!
Inteligente!
Uses a mente
Não recues não
Um passo à frente
É diferente
Só os vencedores
Saem do chão**

Sedução

**Mesmo que erres
Não te arrependas
Com isto aprendas
Não é tão ruim
Por mais árduo que seja
Tenho certeza
Vais levantar
Não é o fim

Conte comigo
Sou teu amigo
Vou te ajudar
Não digo não
Te ver sorrindo
É muito lindo!
Sou teu parceiro
Mais que irmão**

◆◆◆

XV

Água E Terra.

A água que desce do rio
É a mesma que nasce na fonte
Que leva consigo segredos
Não é aquela de ontem
Levando consigo a vida
De um mundo exuberante

Água, sem ela não vivo
Que bebo, me lavo, me banho
Que indo e voltas em chuvas
A sede que mato, eu ganho
O gelo formado com ela
Refresca a vida num sonho

Líquido, gasoso ou sólido
Tem a forma do que lhe contém
Contida no frasco ela fica
Obediente ali se mantém
Transforma em alguma coisa
Vapor ou sólido também

Meu corpo é feito de água
Boa parte dele é assim
Na terra predominas augusta

Sedução

Isso é bom ou ruim?
Diria que é maravilhoso
Tudo isto foi feito pra mim

Água minha companheira
Irás comigo até o fim
Apesar de no último momento
Um brado ecoar assim
Descendo a cova profunda
E a terra cair sobre mim

XVI

A Criança E A Esperança.

Nossa filha é mais que a vida
É parte do nosso ser
Minha filha, bendita e querida
Tu preenches o nosso viver
É carne da nossa carne
Alegria do lar. Que prazer!

Completas a nossa existência
Do legado que iremos deixar
Filha querida, exemplo
Preparada para a vida enfrentar
Sabendo que um dia existiu
Alguém que te soube educar

Por ti eu dou minha vida
Sem ti não podemos viver
Te ver sorrindo, é lindo
Inocência de vida o teu ser
Ensinas a tua meiguice
Isto queremos aprender

Criança é uma fase da vida
Que temos muita saudade
Quem pode dizer o contrário

Sedução

**Isto é que é liberdade
Falar tudo que está na cabeça
Não pensar o que virá mais tarde**

**Se todos fossem assim
Inocentes como uma criança
O mundo seria melhor
Haveria alguma esperança
Para este mundo que arde em maldades
Deus cuide da minha criança...**

XVII

Tudo Acaba.

Claro como o dia
Mais alvo que a neve
Fica no peito a lembrança
Do que aconteceu tão breve
Morrendo sem florescer
Isto é o que mais me endoidece

Por mais que façamos força
Pra ninguém se machucar
É impossível ficar apático
E com isso não se irritar
Com o coração não se brinca
Pra ninguém isto eu vou desejar

Onde houve amor
Há dureza de espírito
Onde houve compreensão
Hoje só há conflito
Onde houve carinho
Hoje eu nem acredito

Quem eras tu que te vi?
O que me dissestes, eu cri
O que fizestes comigo

Sedução

E eu era o teu grande amigo
Hoje sou pior para ti
Consideras-me teu inimigo

Desculpe se não te agradei
O que eu fiz contigo, não sei!
Pois achastes que eu não sou
Não crestes no meu amor
Saístes sem dizer adeus
Então tudo acabou...

XVIII

Começo Do Fim.

Simplesmente, por favor me diga
O que fazer da minha vida
Sem alegria, só há ferida
O porquê, eu não sei
Onde foi que eu errei?
Se não te feri nem te magoei

Eu gostaria de saber
Mesmo que eu sofra eu quero ter
A certeza do que aconteceu
Não é possível, tão de repente
Tudo morreu na sua mente

Morreu em ti e não em mim
Realmente é um triste fim
Acabar ainda no começo
Eu só sei que eu não mereço
Preciso de ima explicação
Para acalmar meu coração

Dentro de mim há um confronto
Quero e preciso me dominar
Pensar em tudo, fico tonto
Imagino que não vou suportar

Sedução

**Melhor seria para mim
Tivesse chegado o meu fim**

**A alegria acabou
A esperança terminou
O sol pra mim já se apagou
Pois neste estado que estou
O que eu ouvi você dizer
Melhor seria eu morrer**

XIX

Sem Respostas.

Nesta hora
Onde estais tu agora?
Eu acordado
Que demora!
O sono não chega
Vejo a aurora

Madrugar é uma constância
Nesta hora, na minha vida
Onde estais tu agora?
Pergunto, minha querida
Achadas, ou simplesmente perdida?

Que horas são agora?
Aonde vais, não demoras!
Se demoras, perco a hora
Eu não durmo
Vejo a aurora

Onde estais tu Aurora?
Já não durmo
Perco a hora
Fico louco se demoras
Volte logo! Volte agora

Sedução

Pra onde foi tu agora?
Nesta hora
Minha companhia é a aurora
Que me diz mundo afora
Que meu amor foi embora

XX

Somente Dúvidas.

Interessante é a história
Que quero aqui eternizar
Do amor transformado em ódio
O que foi lindo um dia
Pra tão grande transformação
Uma grande feitiçaria

O espírito enfeitiçado
Carrega coisas maléficas
Com dupla personalidade
Mudou assim de repente
Hoje você é tão ausente
Como ficou diferente

Cada um sabe de per si
O que acontece no seu coração
O que foi feito de ti, não entendo
Que coisa! Que mutação!
É difícil assimilar
Tão rápida transformação

Assim quem pode ficar
Normal nesta situação
Traído, jogado no lixo

Sedução

**Maltratado, sem compaixão
Por quem se dizia enamorada
Isto é que é traição**

**Fica então no contexto
De tudo que eu já falei
Decepção de duas vidas
Pra quem se dizia querida
A raiva ficou na saída
Mas por que foi, eu não sei**

XXI

Sem Dó Nem Piedade.

Começou, cresceu
Mas não sobreviveu
Extraído como o mal
Uma coisa sobrenatural
Naturalmente extraído
Arrancado da sua mente

Cirurgia sem anestesia
Sem conhecimento de cardiologia
Finalizando seu intento
Operando simplesmente
Fazendo esta operação
Arrancando-me do teu coração

Sem dó, nem piedade
Sem amor, nem compaixão
Sem meias verdades
Fizestes esta operação
Não tive tempo pra dizer
Não pude dar opinião

Está doendo até demais
Tudo que ficou pra trás
Já não consigo mais dormir

Sedução

**Tristeza há no meu olhar
Se hoje sou teu inimigo
Realmente, tua acabou comigo**

**Vivo, porém, morto
Dentro do meu corpo
Impulsionado pela dor
Neste desconforto
Eu que tanto te amei
Pra onde eu for te levarei**

XXII

Prisioneiro Do Amor.

Parei...
Pois não havia para onde mais caminhar
Sofri...
Porque fui um dia te amar
Resolvi...
Não mais pensar em você
Decidi...
Que não mais vou sofrer

Enquanto eu te amava
Você não ligava
Enquanto eu falava
Você só pensava
Enquanto me distraí
Você resolveu agir

Ficando eu com o coração na mão
Ficando eu com a pior parte
Sofrimento, angustia, solidão
Sozinho, perdido, desesperado
Não tenho quem me consolar
Pensei no passado voltar

Sedução

Realmente quem só amou fui eu
Você apenas viveu
As luxúrias do teu bel-prazer
Esquecendo e sabendo
Sendo fria e me fazendo sofrer

Sofro, porque ainda te amo
Tento, mas não consigo
Choro, porque dói demais
Saber que fui deixado para trás

Um dia me livrarei
Das malditas garras
Que hoje me amarra
Do amor que te amei

◆◆◆

XXIII

Parceria Confidencial.

Falamos de tantas coisas bonitas
Elevamos nossos pensamentos a Deus
Ligamos nossos mundos na mente
Induzidos pela paixão insistente
Combinamos, mesmo que diferentes
Incontestável ligação com os seus
O prazer de amar outra vida

Prazer de viver noutro mundo
Andar como pisando na neve
Não são todos que tem este prazer
Te garanto que isto nem sempre acontece
Olhe o que fizeste com tua vida
Juntastes aos menos felizes
Assim morrerás, Margarida!

Caminhando em sentidos opostos
Alguém deverá padecer
Mesmo assim ficarei no alerta
Para avisar que tu vais perecer
Onde andas o caminho é perverso
Se amares, vais sobreviver

Sedução

Diante da luta travada
Andará sem vida o teu ser

Seja forte e sigas em frente
Imbatível, sem contestação
Lutarás pelo amor que tu sentes
Vida linda de um coração
Acreditando em quem te deu a mão

Juntos e unidos para sempre
Uma vida de amor triunfal
Novidade para quem não acredita
Inabalável e transcendental
Onde um se completa no outro
Razão do amor natural

XXIV

Desilusão.

Cada vez mais eu admiro
Como é a falta de lealdade
Daqueles que brincam com os sentimentos
Envoltos em suas beldades
Pisam, machucam e pedem
Para transformar amor em amizade

Gostaria de poder ser assim
Desleal, desonesto e insensível
Talvez tivesse o valor devido
Isto para mim é impossível
Amar com todo o coração
Descartado como a coisa mais horrível

A vida dá muitas voltas
Cuidado com as voltas que o mundo dá
No dia em que acordares
Com certeza vais se machucar
Vão fazer contigo pior
Pois nunca soubestes amar

Teu silêncio é o que mais me machuca
Teu jeito de falar é prejudicial

Sedução

Me fizestes crer numa coisa
Que só existe no meu ideal
Pois para ti fui como uma aventura
Não sabes o quanto me fizeste mal

O desabafo vem de dentro do peito
Que arde em amor e paixão
Ficará apenas a lembrança
Desta horrível decepção
Lembrarás que um dia te amei
Apesar da tua incompreensão

XXV

Não é Só Rimas...

Não é questão de "ao" ou "ar"
Não é questão de "er" ou "ir"
A questão é ter que extravasar
O que no peito vai explodir

Não é questão de "inha" ou "inho"
Não é questão de "lher" ou "lhar"
A questão é ter que dizer
O que o mundo não quer escutar

Não é questão de "trar" ou "trer"
Não é questão de "prar" ou "prir"
A questão é incutir no peito
Que todos têm o que repartir

Não é questão de "mar" ou "mer"
Não é questão de "rar" ou "rer"
A questão é ter que fazer agora
Porque todos iremos morrer

Não é questão de "drar" ou "drir"
Não é questão de "ade" ou "ado"
A questão é alguém se lembrar
Qual foi o teu legado!!!

XXVI

Minha Terra, Minha Vida.

Pensando na vida eu escrevo
Das coisas que a vida tem
Coisas lindas maravilhosas
Coisas que vão e que vem
Coisas boas da natureza
Que preenche o coração de alguém

Veja o mar com suas águas tão belas
Furioso causa um grande mal
Mas tranqüilo, sereno e calmo
Nos dá peixes, mariscos e sal
Cuidando dele sempre viveremos
Num paraíso de lar sem igual

Veja a Terra com suas montanhas
Com seus vales, colinas e rios
Suas matas verdes deslumbrantes
Acabar isto me dá arrepios
Trate dela pois é sua casa
Você é parte integrante da Bio

Veja o que é o ser humano
Tem tudo isto de graça

Mas ele luta contra a natureza
Para acabar no peito e na raça
O muito que ela lhe dá
Cavando sua própria desgraça

Desmata e acaba com tudo
Suja os rios, o ar e o mar
Não se preocupa com seus semelhantes
Que horrível! Não iremos deixar
Estamos matando a nós mesmos
Jeito estúpido de se acabar

Sedução

XXVII

Faz De Conta No Mundo Real.

No mundo do faz-de-conta
Faz de conta que eu não sei
Pois é muito caro a conta
A conta que eu paguei
Paguei quando te perdi
Paguei quando te deixei

No mundo do faz-de-conta
Faz de conta que o tempo parou
Parou para dar um tempo
De consertar onde se errou
Comece tudo de novo
E desta vez dê um "show"

Mostre que és capaz
De aproveitar a chance que tem
De fazer tudo de novo
Sem dever nada a ninguém
No mundo do faz-de-conta
Poderás ir mais, muito além

Além da imaginação
Fazer o que ninguém, pode
Traçar o seu próprio destino

Felício Pantoja

Por isso não se incomode
Pois tudo depende de ti
Nada tem a ver com a sorte

Pense em quem você ama
Não abra nunca mão disto
Eu sei que haverá problemas
Tão grandes e nunca previstos
Mas só vence quem persevera
E tu és vencedora, acredito!

Sedução

XXVIII

Sonho Comprometedor.

No sonho do sonhador
Há coisas mirabolantes
Sonhei que tu eras minha
Que coisa interessante!
Sonhar com o impossível
Mas acordar num instante

No sonho tu dizias frases
Que eu nunca ouvi tu dizer
Pudera! Era um sonho!
Sonhos não tem nada a ver
Só fica no mundo de um
O outro não vai conhecer

O sonho faz parte da alma
Que fica no inconsciente
Daquele que gostaria
Que tudo fosse diferente
Por isso é que ele sonha
São coisas só da sua mente

Se amas tu vais sonhar
Pois vives intensamente
Te darás por inteiro ao outro

Felício Pantoja

**Todo e completamente
Sem reservas nem preconceitos
Quem sonha é diferente**

**O sonho mais lindo é aquele
Que os dois sonham iguais
Isto, estando acordados
Sendo confidenciais
Comprometidos e comprometendo-se
E se amando cada vez mais**

Sedução

XXIX

É Difícil Esquecer.

Levo comigo a saudade iminente
Carrego no peito um coração doente
Uma cabeça que só pensa em ti
Sou tão estúpido, mas sobrevivi

Uma mente abalada num corpo vazio
Cravado com a faca do teu vazio
Você nem ligou com o que me fez
Apunhalou-me a sangue frio

Nunca pensei viver isto agora
Você friamente, me deixou foi embora
Fiquei no deserto da solidão
Sofrimento latente no meu coração

Mágoas de dores, levarei comigo
Aonde eu for, lembrarei do castigo
Da grande dor da separação
Por onde passei, não voltarei, mas não

O amor transformado é um grande mal
Nos torna insensíveis, até desleal
Fazendo sofrer a quem não merece
Quem faz isto com os outros, talvez nem percebe

Felício Pantoja

Sabendo que te amo e jamais vou te ter
Para mim só me resta tentar sobreviver
Sair do buraco que você me colocou
Amar nunca mais, a fonte secou

Fiquei muito amargo nos meus sentimentos
Cada dia que passa, a cada momento
Mas uma coisa eu não posso negar
Está muito difícil conseguir apagar
Se a causa é a dor...
O remédio é amar

XXX

Drogas...

"Todos morremos juntos com as drogas quando nos tornamos insensíveis aos seus males"

"A pior droga é a omissão para com aqueles que caíram em suas garras"

"Droga, ou a sociedade acaba com ela ou ela acaba com a humanidade"

"A indiferença faz uma grande diferença no combate efetivo às drogas."

"Droga de vida é a vida nas drogas."

"A droga não é um problema seu? Onde está teu filho agora?"

XXXI

Desabafo.

São muitas noites mal dormidas
São pedaços que tenho que ajuntar
Para refazer o que sobrou de mim
Da forma terrível que tu soubeste quebrar
Deus te ajude e sejas feliz
Apesar do que me fizestes passar

As águas que passam sob a ponte
Trazem sempre muitas novidades
Quem sabe encontres um outro
Que te dê tua felicidade
Se não achares não reclames da vida
Pois tu és um poço de maldades

Cruel, sanguinária, imbatível
Dura, sem coração
Te levas por palavras de outros
Tudo porque não tens decisão
De viver o que tu almejas na vida
Sem escutar o teu coração

Sedução

A alegria do mudo é falar
A alegria do cego é ver
A minha vai ser eu tentar
Um dia te esquecer
Pois o que fizestes comigo é duro
Não se faz isto com outro ser

Mesmo assim obrigado por tudo
Aprendi novamente uma lição
Não se deve entregar-se totalmente
A quem não tem coração
Isto é desperdício do amor
Isto é fraqueza irmão!

◆◆◆

XXXII

O Que Tu És Menina?

Tu és menina...
A minha cafeína
Pois não durmo as noites que preciso
Lembro-me de tudo que me dissestes
Mentistes e soubestes me enganar

O que um homem faz com o que sente
Quando descobre que foi ridicularizado?
Volta atrás e arrepende-se do que fez
Ou joga tudo no balde do passado?

Tu és menina...
A minha insônia
Acordo e escrevo o que não devo
Mas ficará comigo o teu segredo

A mente humana é capaz de tantas coisas
Uma delas é saber sempre magoar
Pelo que faz e pelo que deixa de fazer
Pelo seu dar e pelo seu nunca receber

Tu és menina...
A minha ilusão
Que indevido coloquei no coração

Sedução

E hoje sofro a minha maior decepção

Eu sei que a vida tem muito destas coisas
Amar alguém e nunca ser amado
Tanto amor que eu te dediquei
Pegastes tudo e jogastes fora amassado
Mesmo assim jamais te esquecerei
Para mim agora só restou o aprendizado

Tu és menina...
A minha dor
Tu és menina...
O meu grande amor

◆◆◆

XXXIII

Minha Vida Independe De Mim.

Amor de Deus...
Supremo, eterno e fiel
Amor de amigo
Amor cruel

No mais profundo do abismo
Sempre há uma solução
Seja o caso de vida ou de morte
Ou problemas do coração
Se tiveres a sublime sorte
Se abrires teu peito para a vida
Encontrarás outra situação

O acerto depende da escolha
Podes subir ou descer
Não depende só dos teus desejos
Nem do quanto tu podes saber
Depende também da análise
De Deus na tua vida a saber

XXXIV

Convencido à Força.

Me convenci que...
Fui demasiadamente imaturo
Me convenci que...
Fui precipitado, inseguro
Me convenci que...
Não devia dizer que "te juro"
Me convenci que...
Subi e caí do muro
Me convenci que...
Excedi-me em palavras
Me convenci que...
Não soube dizer...
Me convenci que...
Acreditei demais em você
Me convenci que...
Eu fui enganado
Me convenci que...
Eu fui culpado
Me convenci que...
Os mundos são diferentes
Me convenci que...
Gente não é como a gente
Me convenci que...
Vivo e não convivo

Felício Pantoja

Me convenci que...
Os seres humanos não são tão humanos
Me convenci que...
Os pais são mais que o amor
Me convenci que...
Alguns preferem a dor
Me convenci que...
Existe o mal
Me convenci que...
Nem todas querem um lar fraternal
Me convenci que...
Eu nunca te conheci

XXXV

Cansado E Desiludido.

De tanto falar, fiquei mudo
De tanto ouvir, fiquei surdo
De tanto olhar, não enxerguei
De tanto desprezo, te deixei

De tanto andar, parei
De tanto correr, me cansei
De tanto dizer, eu calei
De tanto te amar, odiei

De tanta ironia, acreditei
De tanto tripudio, me afastei
De tanto não ser ouvido, eu não sei
De tanto sofrer, me exaltei

De tanto te dar, resolvi
De tanto te cobrar, te perdi
De tanto reclamar, não vivi
De tanto desistir, desisti

De tanto te ensinar, me convenci
Que tudo que tu sabes, já aprendi
E sendo tu impenetrável, constatei
Que nada queres da vida, isto eu sei

Felício Pantoja

**A fonte secou para mim
O sol se apagou, enfim
O amor morreu, assim
Porque tu mataste, é ruim

Não soubestes regar a flor
Não quisestes entregar-te ao amor
Não crestes o bastante em mim
Então só me resta dizer... É o fim.**

◆◆◆

XXXVI

Coisas Não Ditas.

Tenho que dizer ...
Que eu te amo
Tenho que dizer...
Que te desejo
Tenho que dizer...
Que te almejo
Tenho que dizer...
Que não te esqueço
Tenho que dizer...
Que te espero
Tenho que dizer...
Que eu te quero
Tenho que dizer...
Que eu te venero
Tenho que dizer...
Que tua falta se faz presente
Tenho que dizer...
Que tua voz se calou
Tenho que dizer...
Que penso em ti
Tenho que dizer...
Que os dias são longos
Tenho que dizer...

Que o sol não brilha
Tenho que dizer...
Que para mim ele está escuro
Tenho que dizer...
Que a vida sem você está difícil
Tenho que dizer...
Que está sendo difícil seguir em frente
Tenho que dizer...
Que não tenho que dizer
E acreditar
Que tu foste uma ilusão

XXXVII

Cárcere Do Amor.

Amor encarcerado
Preso pelas malhas da dúvida
Fica latente no peito
A vontade iminente de ser sua

Tantas coisas presas a você...
O fluir da tua voz
Que ecoa com sutileza aos meus ouvidos
Como o suave revoar de um colibri

Anseios, aflição se ficares em silêncio
Esta voz que dita o compasso do meu coração
Aplaina as linhas do horizonte da minha alma
Equilibra o meu corpo que mantém sua calma

Corpo, carne, sangue e ossos
Vida, paixão, amor, ressurreição
Vida tomada, vida roubada, vida sem vida
Tu és a essência da minha existência

Não sabes, não imaginas, o que tu és
És o bálsamo que acalma a minha dor
És o princípio de um calor
Que arde no peito e aflora

A vida é mais bonita com a tua presença
Tua ausência traz pavor
Teu silêncio, solidão
Teus carinhos, o amor

Quanto desejo, almejo teus beijos
Anseio teu regaço, delírios nos teus braços
Sempre vivente, de amor latente
Acalma a sede angustiosa nos teus laços

O soar das tuas palavras
É a dose que me acalma
Ouvir o que sai de dentro de ti
O que vem da tua alma

És linda por dentro
És bela nas tuas entranhas
Formosa, porém, humilde
Encanta com tua singeleza

O lago azul da inconsequência
Diz que tu és a minha perdição
Viestes e roubastes o meu ser
Tirastes de mim meu coração

Sem querer, porém, fazendo
Agindo sem perceber
Ficando como um todo
Roubastes o meu ser

Sedução

Vida, solitária vida
Sem tua presença para me dizer
Que a vida contigo é vida
A vida sem ti é morrer

Sozinho o amor esfria
Gela como a morte sanguinária
Que tira a alma do corpo
Afasta, esquece, espalha

Fica no peito
O amor perfeito
Fica na mente
A paixão iminente

Fica a lembrança
De tudo que aconteceu
Fica, o que não se pode tirar
O amor que um dia foi meu

◆◆◆

Felício Pantoja

XXXVIII

Prazer De Amar Na Vida!

A vida em toda sua potencialidade
Extraindo-se a mais nobre essência
Do prazer que preenche a alma
Vida feliz, liberdade
Amor, a grande carência
Levarei para eternidade

Quem ama eterniza sua ideia
Mesmo que seja num sonho contido
Vivido ou mesmo iludido
Viajando nas asas do vento
Amor, amada, te amo
Apreciando a cada momento

Do amor desgarrado, selvagem
Do que nunca fora vivido
Fica constante a ameaça
Fica incrustado o perigo
Se amar, eu morro por ti
E tu, morrerás comigo?

Se morreres, então viverás
O mais deslumbrante acontecimento
Pois destes tua vida por teu amor

Sedução

Vivestes cada momento
Ninguém poderá te roubar
O mais nobre dos sentimentos

Vida, palavra bonita
Amor, tão fácil falar
Tristeza, fica depois
Para quem não soube amar
Carinhos colhidos contigo
Razões tenho eu para falar

Agradeço-te por me ensinares
Que a vida é mais que momentos
Pedras que são sobrepostas
Fidelidade de um sentimento
Contigo senti tudo isto
Prazer no corpo..., sem argumento

Só sabe o que isto, quem vive
Quem não ama, não sabe o que é
Eu sei que preciso de ti
E tu sabes ser minha mulher
Pede-me o mundo, eu te dou
Levas-me pra onde quiser

◆◆◆

XXXIX

Ciúmes De Mulher.

Falar sobre sentimentos
Sem viver sua intensidade
Quem compreenderá isto?
Somente tendo liberdade
Para expressar o que se pensa
Com muita lealdade

De tanto viver compreendi
Que mesmo junto, estou só
Sozinho no meu mundo, vivi
Aquilo que você condena
Tudo que pensas de mim
Sinto muito, não vale a pena

Apenas relato coisas da vida
Que todos que tem coração já viveu
Nada mais que belas poesias
Prazer, amor, nostalgia
Você ainda não compreendeu
O poeta que não escrever... já morreu

A forma mais certa de errar
É precipitar decisão
Que tomadas sem o bom pensar

Sedução

Pode trazer desilusão
Se alguém escreve sobre um roubo
Nem por isto este é ladrão

Que jeito de analisar minha vida
De uma forma doente e fatal
Equivoca-te quando me incriminas
Chamando-me de desleal
Eu sinto mais não posso incutir
Na tua cabeça só passa o que é mal

Se eu fizer o que tu queres que eu faça
Deixaria esta vida para trás
Por ciúmes e também desmazelo
Um dia te arrependerás
E verás que foste precipitada
Sua casa tu destruirás

XL

Vida Controlada.

Proibido de pensar
Proibido de escrever
Teu ciúme faz tão mal
Teu ciúme faz doer

Tua verdade não é a minha
O que dizes não é bem assim
Sufocas-me com tuas palavras
Já não vivo mais em mim

Vivo para ti somente
Minha vida sem razão
Tu me cobras sobre tudo
Só te dou decepção

É ruim não ser nós mesmos
Pois alguém vive por nós
Dizendo sempre o que fazer
Nunca ouvir a minha voz

O fato é que não tenho vida
Pois só vivo para ti
E tu vives me acusando
Sempre a me perseguir

Sedução

Saiba que isto me ofende
Muito mais do que tu pensa
Sei que tens tua verdade
Mas desculpe a ofensa

Tudo na vida passa
Tudo um dia vai acabar
Espero que ainda tenhamos
Um tempo para nos acertar

XLI

Só Crises.

Crise no mundo da moda
Crise no mundo da fama
Crise no mundo de agora
Crise no mundo da cama

Crise de namorados
Crise de adolescente
Crise que não leva a nada
Crise do absurdo
Crise no mundo... inventada

Crise de água na Terra
Crise na fauna e na flora
Crise do meio ambiente
Crise que começa agora

A crise do relacionamento
A crise da profissão
A crise do muito saber
A crise da decepção

A crise do casamento
Esta crise causa um grande mal
A pior crise da vida
É a crise conjugal

Quando um não compreende o outro
A crise tende a ficar
Se não houver diálogo o bastante
A crise vai piorar

A crise da crise que vivo
A crise do meu pouco saber
Que crises nós mesmos fazemos
Falta conhecimento para resolver
Melhor do que ensinar quando há crise
É aproveitar com a crise e aprender

XLII

Sedução.

Um sorriso que me deixa zonzo,
Um olhar, uma imaginação,
Um hálito, tal qual feromônio,
Um convite, uma sedução!
Sem que saiba teu corpo convida,
Cheia de vida quer repartir.
Tens nos olhos um desejo maroto,
Sem que fales até posso te ouvir!

O teu corpo uma estrada sem fim,
Tuas formas, o teu modo menina,
Tua pele, teu charme e elegância,
Tudo isto em ti me fascina!
Teus cabelos, teus cachos, tuas tranças,
De esperança bate o meu coração,
Eu te vejo desta forma minha musa!
Tudo em ti me dá inspiração!

Me seduz com este teu silêncio,
Quando falas, pronto estou a escutar,
Se te vais fico observando,
Teu molejo, tua forma de andar!
Sedutora, porém, inocente,
Sem saber, exacerba teu charme,

Sedução

Fruto maduro no pé a colher,
Alimenta a fome da carne.

Inocência, tua voz é tão linda!
Menina neste corpo mulher.
Haja visto, que despertes desejos!
Qual o homem que não te quer?
O odor que teu corpo exala,
Nunca senti um perfume igual,
É do tipo que mexe na alma,
Sedutora com um toque fatal!

Bem tu sabes o que quero dizer,
São segredos que tua mente conhece,
Não precisa sequer responder
Teu sorriso, por ele percebe-se!
A resposta o teu corpo já deu,
Basta sentir o teu peito pulsando,
O desejo que agora ele aflora,
Isto pode acabar nos matando!

Felício Pantoja

Sobre o Autor

Biografia

elício Pantoja Campos da Silva Junior, nascido na cidade do Rio de Janeiro - antigo Estado da Guanabara, no dia 04 de maio 1962. Filho de Maria Socorro Sousa da Silva e Felício Pantoja Campos da Silva.

Filho de pais nordestinos, oriundo de família pobre, da qual tem mais dois irmãos e uma irmã.

Estudou em escolas públicas e somente depois de trabalhar é que conseguiu estudar em colégio particular.

Casado com Margarida Bergamann Pantoja, descendência alemã, mora em uma pequena cidade interiorana de São Paulo - Brasil. Iniciou seus estudos de Engenharia Mecânica na Faculdade Anhanguera - Taubaté-SP, mas devido a questões pessoais de trabalho, trancou a matrícula e foi trabalhar em Cachoeiro do Itapemirim-ES. Retornou aos seus estudos, naquela mesma cidade pela UNES - Universidade do Espírito Santo, porém, mais uma vez, mudou-se com destino a Madre de Deus - BA, não conseguindo voltar a frequentar a faculdade de engenharia pelo trabalho que executava naquela região.

Ingressou na FEST - Filemom - Escola Superior de Teologia onde concluiu o curso "Bacharel em Teologia", entre outros. Na sequência, com seus estudos contínuos, culminou por galgando o doutorado, sendo graduado, onde lhe foi conferido o título de "Doutor" e "Teólogo".

Escreve atualmente mais um livro, "Mãe - Uma História de Amor, Coragem e Fé", dentre outros.

Detentor de centenas de poemas e poesias de temas variados, onde algumas destas podem ser encontradas em seus livros ou na internet, apenas procurando pelo nome do autor, tais como: Sedução, Barreiras do Impossível, Ladrão por Excelência, Epopeia de Emoções, etc.

Outras Obras

De Felício Pantoja.

Primeira Publicação - Livro:
Mundos Estranhos - A Saga da Nação Zinikã (A Primeira Geração) Volume 1
Editora: Biblioteca24horas
1ª Edição: dezembro de 2013
ISBN: 978.85-4160-579-3
2ª Edição: novembro 2018
ISBN: 9781.7901-80653

Segunda Publicação - Livro:
Mundos Estranhos - A Saga da Nação Zinikã (Além da Morte) Volume 2
Editora: Biblioteca24horas
1ª Edição: fevereiro de 2014
ISBN: 978-85-4160-634-9
2ª Edição: dezembro de 2018
ISBN: 9781-7905-25362

Poesias / Poema:
A Outra Parte De Mim... É Você!
(Poesias de uma vida...)
1ª Edição: dezembro de 2018
ISBN: 9781-7905-25362

Felício Pantoja

Poesias / Poema:
Sedução
(Poesias de uma vida...)
1ª Edição: dezembro de 2018
ISBN: 9781-7921-12782

*** Publicações Futuras:**

Terceira Publicação - Livro:
Mundos Estranhos - A Saga da Nação Zinikã (O Enigma) Volume 3

◆◆◆

www.ingramcontent.com/pod-product-compliance
Lightning Source LLC
Chambersburg PA
CBHW030720220526
45463CB00005B/2130